Eterna Trama

Il Segreto della Sindone di Leonardo Da vinci

Indice

Introduzione La scoperta straordinaria. Il mistero della Sindone di Torino. Ipotesi e teorie sulla sua origine

Capitolo 1: Leonardo da Vinci e il Contesto Storico 1.1 La vita e l'opera di Leonardo da Vinci 1.2 L'epoca rinascimentale: arte, scienza e misticismo 1.3 Possibile influenza di Leonardo sulla Sindone

Capitolo 2: La Sindone di Torino: Storia e Controversie 2.1 La storia documentata della Sindone 2.2 Le controversie sulla datazione e autenticità 2.3 Studi scientifici e analisi recenti

Capitolo 3: La Teoria di Leonardo: Creazione di un Capolavoro 3.1 Leonardo

da Vinci come artista e ingegnere 3.2 Ipotesi su come Leonardo avrebbe creato la Sindone 3.3 Dettagli artistici e scientifici nell'opera

Capitolo 4: La Sindone nel Contesto Religioso e Culturale 4.1 Significato religioso e culturale della Sindone 4.2 Implicazioni per la storia della Chiesa 4.3 Reazioni pubbliche e accoglienza della teoria di Leonardo

Capitolo 5: Indagini e Rivelazioni: Nuove Prove e Scoperte 5.1 Tecnologie moderne e rinnovate indagini scientifiche 5.2 Documentazione delle nuove scoperte 5.3 Implicazioni per la comprensione dell'arte e della storia

Capitolo 6: Critiche e Sostenitori della Teoria di Leonardo 6.1 Reazioni degli esperti e della comunità scientifica 6.2 Analisi delle critiche più comuni 6.3 Dibattito pubblico e posizioni degli studiosi

Capitolo 7: Il Futuro della Ricerca sulla Sindone 7.1 Prospettive future e nuovi approcci alla ricerca 7.2 Implicazioni per il campo della storia dell'arte 7.3 Possibili sviluppi nella comprensione delle opere di Leonardo

Conclusione 8.1 Sintesi delle argomentazioni e delle scoperte 8.2 Riflessioni finali sulla Sindone di Leonardo 8.3 Il legato di un genio: Leonardo da Vinci e il suo impatto duraturo

Appendice: Documentazione e Riferimenti A.1 Bibliografia completa degli studi e delle opere citate A.2 Note sulle fonti e sulle risorse utilizzate A.3 Indice dei nomi e dei luoghi

Introduzione

Nel vasto panorama delle meraviglie storiche e artistiche del mondo, poche

opere suscitano un'ammirazione e una curiosità tanto intense quanto la Sacra Sindone di Torino. Questo antico lenzuolo, che ritrae l'impronta di un uomo con ferite suggestive dei dolori di Cristo, è stato oggetto di dibattiti accesi e studi approfonditi per secoli. Tuttavia, ciò che rende questa sindone ancora più straordinaria è l'ipotesi audace ma affascinante che essa sia in realtà un capolavoro creato dal genio universale del Rinascimento, Leonardo da Vinci.

Questo libro si propone di esplorare questa teoria affascinante, di cui gli studiosi più audaci hanno discusso e dibattuto negli ultimi decenni. Esploreremo non solo la vita e l'opera di Leonardo da Vinci, figura di spicco nell'arte, nella scienza e nell'ingegneria del suo tempo, ma anche la storia e la controversia che circonda la Sindone di Torino. Attraverso un'analisi approfondita delle prove storiche, scientifiche e artistiche, cercheremo di

gettare luce su un enigma che ha resistito al passare dei secoli.

Nel corso di questo viaggio intellettuale, esamineremo come potrebbe essere stato possibile per Leonardo creare un oggetto così straordinario, sia dal punto di vista artistico che tecnologico. Esploreremo anche le implicazioni di questa teoria per la nostra comprensione della religione, della storia dell'arte e delle capacità umane nel Rinascimento e oltre. Infine, considereremo il dibattito tra i sostenitori e i critici di questa ipotesi, cercando di capire quale impatto potrebbe avere sulla nostra percezione della storia e delle opere d'arte di uno dei più grandi geni della storia.

Attraverso l'analisi di nuove scoperte scientifiche, tecnologiche e storiche, speriamo di gettare nuova luce su questo mistero secolare e di fornire ai lettori una prospettiva nuova e stimolante sulla Sindone di Torino e sulle potenziali capacità artistiche di Leonardo da Vinci.

La Scoperta Straordinaria

La Sacra Sindone di Torino, un lenzuolo di lino lungo circa 4,4 metri e largo 1,1 metri, è una delle reliquie più enigmatiche e venerabili della cristianità. L'immagine sbiadita di un uomo con segni di crocifissione, impressa su di esso, ha catturato l'immaginazione e la fede di milioni di persone nel corso dei secoli. La scoperta della Sindone è avvolta nel mistero e nella leggenda, rendendola un oggetto di studio affascinante per storici, scienziati e credenti.

La storia documentata della Sindone inizia nel Medioevo, ma la sua origine rimane incerta e dibattuta. La prima menzione storica risale al XIV secolo, quando la Sindone apparve a Lirey, in Francia. Fu esposta per la prima volta nella piccola chiesa del paese, attirando immediatamente l'attenzione dei fedeli e

della Chiesa. Tuttavia, già da allora, la sua autenticità fu messa in discussione. Nel 1389, il vescovo di Troyes, Pierre d'Arcis, scrisse una lettera al papa dichiarando che la Sindone era un dipinto, un falso creato per attrarre pellegrini e donazioni.

Nonostante queste prime controversie, la Sindone continuò a essere venerata e, nel 1578, fu trasferita a Torino, dove è rimasta fino ad oggi. La sua fama crebbe nel tempo, alimentata da racconti di miracoli e guarigioni attribuiti alla sua presenza. Durante il periodo della Controriforma, la Sindone divenne un simbolo potente della fede cattolica, rafforzando il suo status di reliquia sacra.

Nel corso dei secoli, la Sindone è stata sottoposta a numerose indagini scientifiche nel tentativo di svelare il mistero della sua origine e della sua creazione. Una delle più famose fu la datazione al radiocarbonio effettuata nel 1988, che datò il lino al periodo compreso tra il 1260 e il 1390,

alimentando ulteriormente le teorie che la considerano un manufatto medievale. Tuttavia, questa datazione è stata contestata da molti studiosi che sostengono che i campioni utilizzati per il test fossero contaminati o non rappresentativi dell'intero tessuto.

Parallelamente, sono emerse teorie alternative che suggeriscono che la Sindone non sia un semplice dipinto o un'opera medievale, ma il risultato di una tecnica avanzata di creazione delle immagini che potrebbe essere stata sviluppata da un genio del Rinascimento: Leonardo da Vinci. Questa teoria, sebbene controversa, è affascinante e apre nuovi orizzonti nella comprensione dell'opera.

Leonardo, noto per la sua curiosità insaziabile e la sua maestria in diverse discipline, avrebbe potuto avere le conoscenze e le abilità necessarie per creare una tale immagine. Le sue esplorazioni nei campi dell'anatomia, della

fisica ottica e delle tecniche artistiche innovative potrebbero avergli permesso di realizzare un'opera che continua a sfidare la comprensione moderna.

Questa scoperta straordinaria, quindi, non è solo un viaggio nel passato, ma anche una finestra sulla mente di uno dei più grandi geni della storia. Attraverso lo studio della Sindone e l'esplorazione delle teorie che la circondano, possiamo avvicinarci alla comprensione delle capacità straordinarie di Leonardo da Vinci e delle meraviglie che il Rinascimento ha prodotto. Questo libro si propone di esplorare questo mistero con un approccio multidisciplinare, analizzando le prove storiche, scientifiche e artistiche per offrire una nuova prospettiva su una delle reliquie più affascinanti e controverse della storia.

Il Mistero della Sindone di Torino

La Sindone di Torino è avvolta da un'aura di mistero che affascina studiosi, credenti e scettici da secoli. Questo antico lenzuolo di lino, lungo 4,4 metri e largo 1,1 metri, presenta l'immagine sbiadita di un uomo con segni di crocifissione, apparentemente corrispondenti alle ferite descritte nei Vangeli. L'oggetto è venerato da molti come la vera Sindone che avvolse il corpo di Gesù Cristo dopo la crocifissione, ma la sua autenticità è stata oggetto di dibattito intenso e ininterrotto.

Origini Oscure

Le origini della Sindone di Torino sono avvolte nel mistero. La prima apparizione documentata della Sindone risale al 1353, quando fu esposta a Lirey, una piccola località francese. Geoffroy de Charny, un cavaliere francese, fu il primo a presentarla pubblicamente, ma le circostanze che portarono alla sua acquisizione rimangono

oscure. Non esistono documenti storici che ne attestino l'esistenza prima di questa data, lasciando un vuoto significativo nella sua storia.

Storia Documentata e Prime Controversie

Nel 1389, il vescovo di Troyes, Pierre d'Arcis, scrisse una lettera al papa Clemente VII, dichiarando che la Sindone era un falso, un'opera d'arte creata per attrarre pellegrini e denaro. D'Arcis affermava che un artista anonimo aveva confessato di aver dipinto la Sindone. Tuttavia, nonostante queste accuse, la reliquia continuò a essere venerata dai fedeli. Questo contrasto tra fede e scetticismo caratterizzò la storia della Sindone nei secoli successivi.

Nel 1453, Marguerite de Charny, discendente di Geoffroy de Charny, donò la Sindone alla Casa di Savoia. Nel 1578, la

Sindone fu trasferita a Torino, dove è rimasta da allora, tranne per brevi periodi durante le guerre e i conflitti.

Studi Scientifici e Tecnologici

Nel XX secolo, la Sindone di Torino divenne oggetto di studi scientifici rigorosi. Una delle analisi più note fu la datazione al radiocarbonio effettuata nel 1988, che datò il lino tra il 1260 e il 1390, suggerendo una fabbricazione medievale. Tuttavia, molti studiosi contestarono questi risultati, sostenendo che i campioni prelevati fossero contaminati o rappresentassero una parte successiva del tessuto, non il lenzuolo originale.

Altri studi hanno esaminato la natura dell'immagine sulla Sindone. Alcuni scienziati ritengono che l'immagine sia stata creata da una forma di radiazione sconosciuta, mentre altri suggeriscono tecniche pittoriche avanzate. L'analisi dei

pollini trovati sul tessuto ha indicato che la Sindone potrebbe avere origine in Medio Oriente, ma queste prove non sono definitive.

La Teoria di Leonardo da Vinci

Una delle teorie più intriganti e controverse è che la Sindone sia opera di Leonardo da Vinci. Proposta per la prima volta negli anni '90, questa teoria suggerisce che Leonardo, con la sua conoscenza avanzata di anatomia, ottica e tecniche artistiche, avrebbe potuto creare l'immagine utilizzando un metodo fotografico primitivo. Secondo questa ipotesi, Leonardo avrebbe realizzato la Sindone come un esperimento artistico o come una commissione segreta.

Questa teoria si basa su diverse osservazioni: la precisione anatomica dell'immagine, la possibilità che Leonardo avesse accesso a tecnologie ottiche

primitive e il fatto che la Sindone appare nel periodo in cui Leonardo era attivo. Tuttavia, la mancanza di prove concrete rende questa teoria oggetto di dibattito continuo.

Implicazioni Culturali e Religiose

La Sindone di Torino non è solo un oggetto di studio scientifico, ma anche un simbolo religioso potente. Per molti credenti, la Sindone rappresenta una prova tangibile della passione e della resurrezione di Cristo. Le esposizioni pubbliche della Sindone attirano migliaia di pellegrini da tutto il mondo, che vi trovano un'esperienza spirituale profonda.

D'altro canto, la continua disputa sull'autenticità della Sindone solleva questioni importanti sulla fede, la scienza e la storia. Se la Sindone è davvero un'opera d'arte medievale o un esperimento di Leonardo da Vinci, le sue implicazioni per la

storia dell'arte e della religione sono immense.

Conclusione

Il mistero della Sindone di Torino continua a sfidare la comprensione e a ispirare nuove ricerche. Questo libro esplorerà le diverse teorie e prove riguardanti la sua origine, con un focus particolare sulla possibilità che Leonardo da Vinci possa aver creato questo straordinario oggetto. Attraverso un'analisi multidisciplinare, cercheremo di avvicinarci alla verità dietro uno dei più grandi enigmi della storia.

Capitolo 1: Leonardo da Vinci e il Contesto Storico

1.1 La Scoperta Straordinaria

La Sacra Sindone di Torino, un lenzuolo di lino lungo circa 4,4 metri e largo 1,1 metri, è una delle reliquie più enigmatiche e venerabili della cristianità. L'immagine sbiadita di un uomo con segni di crocifissione, impressa su di esso, ha catturato l'immaginazione e la fede di milioni di persone nel corso dei secoli. La scoperta della Sindone è avvolta nel mistero e nella leggenda, rendendola un oggetto di studio affascinante per storici, scienziati e credenti.

La storia documentata della Sindone inizia nel Medioevo, ma la sua origine rimane incerta e dibattuta. La prima menzione storica risale al XIV secolo, quando la Sindone apparve a Lirey, in Francia. Fu esposta per la prima volta nella piccola chiesa del paese, attirando

immediatamente l'attenzione dei fedeli e della Chiesa. Tuttavia, già da allora, la sua autenticità fu messa in discussione. Nel 1389, il vescovo di Troyes, Pierre d'Arcis, scrisse una lettera al papa dichiarando che la Sindone era un dipinto, un falso creato per attrarre pellegrini e donazioni.

Nonostante queste prime controversie, la Sindone continuò a essere venerata e, nel 1578, fu trasferita a Torino, dove è rimasta fino ad oggi. La sua fama crebbe nel tempo, alimentata da racconti di miracoli e guarigioni attribuiti alla sua presenza. Durante il periodo della Controriforma, la Sindone divenne un simbolo potente della fede cattolica, rafforzando il suo status di reliquia sacra.

Nel corso dei secoli, la Sindone è stata sottoposta a numerose indagini scientifiche nel tentativo di svelare il mistero della sua origine e della sua creazione. Una delle più famose fu la datazione al radiocarbonio effettuata nel 1988, che datò il lino al

periodo compreso tra il 1260 e il 1390, alimentando ulteriormente le teorie che la considerano un manufatto medievale. Tuttavia, questa datazione è stata contestata da molti studiosi che sostengono che i campioni utilizzati per il test fossero contaminati o non rappresentativi dell'intero tessuto.

Parallelamente, sono emerse teorie alternative che suggeriscono che la Sindone non sia un semplice dipinto o un'opera medievale, ma il risultato di una tecnica avanzata di creazione delle immagini che potrebbe essere stata sviluppata da un genio del Rinascimento: Leonardo da Vinci. Questa teoria, sebbene controversa, è affascinante e apre nuovi orizzonti nella comprensione dell'opera.

Leonardo, noto per la sua curiosità insaziabile e la sua maestria in diverse discipline, avrebbe potuto avere le conoscenze e le abilità necessarie per creare una tale immagine. Le sue

esplorazioni nei campi dell'anatomia, della fisica ottica e delle tecniche artistiche innovative potrebbero avergli permesso di realizzare un'opera che continua a sfidare la comprensione moderna.

Questa scoperta straordinaria, quindi, non è solo un viaggio nel passato, ma anche una finestra sulla mente di uno dei più grandi geni della storia. Attraverso lo studio della Sindone e l'esplorazione delle teorie che la circondano, possiamo avvicinarci alla comprensione delle capacità straordinarie di Leonardo da Vinci e delle meraviglie che il Rinascimento ha prodotto. Questo libro si propone di esplorare questo mistero con un approccio multidisciplinare, analizzando le prove storiche, scientifiche e artistiche per offrire una nuova prospettiva su una delle reliquie più affascinanti e controverse della storia.

1.2 Il Mistero della Sindone di Torino

La Sindone di Torino è avvolta da un'aura di mistero che affascina studiosi, credenti e scettici da secoli. Questo antico lenzuolo di lino, lungo 4,4 metri e largo 1,1 metri, presenta l'immagine sbiadita di un uomo con segni di crocifissione, apparentemente corrispondenti alle ferite descritte nei Vangeli. L'oggetto è venerato da molti come la vera Sindone che avvolse il corpo di Gesù Cristo dopo la crocifissione, ma la sua autenticità è stata oggetto di dibattito intenso e ininterrotto.

Origini Oscure

Le origini della Sindone di Torino sono avvolte nel mistero. La prima apparizione documentata della Sindone risale al 1353, quando fu esposta a Lirey, una piccola località francese. Geoffroy de Charny, un cavaliere francese, fu il primo a presentarla pubblicamente, ma le circostanze che

portarono alla sua acquisizione rimangono oscure. Non esistono documenti storici che ne attestino l'esistenza prima di questa data, lasciando un vuoto significativo nella sua storia.

Storia Documentata e Prime Controversie

Nel 1389, il vescovo di Troyes, Pierre d'Arcis, scrisse una lettera al papa Clemente VII, dichiarando che la Sindone era un falso, un'opera d'arte creata per attrarre pellegrini e denaro. D'Arcis affermava che un artista anonimo aveva confessato di aver dipinto la Sindone. Tuttavia, nonostante queste accuse, la reliquia continuò a essere venerata dai fedeli. Questo contrasto tra fede e scetticismo caratterizzò la storia della Sindone nei secoli successivi.

Nel 1453, Marguerite de Charny, discendente di Geoffroy de Charny, donò la

Sindone alla Casa di Savoia. Nel 1578, la Sindone fu trasferita a Torino, dove è rimasta da allora, tranne per brevi periodi durante le guerre e i conflitti.

Studi Scientifici e Tecnologici

Nel XX secolo, la Sindone di Torino divenne oggetto di studi scientifici rigorosi. Una delle analisi più note fu la datazione al radiocarbonio effettuata nel 1988, che datò il lino tra il 1260 e il 1390, suggerendo una fabbricazione medievale. Tuttavia, molti studiosi contestarono questi risultati, sostenendo che i campioni prelevati fossero contaminati o rappresentassero una parte successiva del tessuto, non il lenzuolo originale.

Altri studi hanno esaminato la natura dell'immagine sulla Sindone. Alcuni scienziati ritengono che l'immagine sia stata creata da una forma di radiazione sconosciuta, mentre altri suggeriscono

tecniche pittoriche avanzate. L'analisi dei pollini trovati sul tessuto ha indicato che la Sindone potrebbe avere origine in Medio Oriente, ma queste prove non sono definitive.

La Teoria di Leonardo da Vinci

Una delle teorie più intriganti e controverse è che la Sindone sia opera di Leonardo da Vinci. Proposta per la prima volta negli anni '90, questa teoria suggerisce che Leonardo, con la sua conoscenza avanzata di anatomia, ottica e tecniche artistiche, avrebbe potuto creare l'immagine utilizzando un metodo fotografico primitivo. Secondo questa ipotesi, Leonardo avrebbe realizzato la Sindone come un esperimento artistico o come una commissione segreta.

Questa teoria si basa su diverse osservazioni: la precisione anatomica dell'immagine, la possibilità che Leonardo

avesse accesso a tecnologie ottiche primitive e il fatto che la Sindone appare nel periodo in cui Leonardo era attivo. Tuttavia, la mancanza di prove concrete rende questa teoria oggetto di dibattito continuo.

Implicazioni Culturali e Religiose

La Sindone di Torino non è solo un oggetto di studio scientifico, ma anche un simbolo religioso potente. Per molti credenti, la Sindone rappresenta una prova tangibile della passione e della resurrezione di Cristo. Le esposizioni pubbliche della Sindone attirano migliaia di pellegrini da tutto il mondo, che vi trovano un'esperienza spirituale profonda.

D'altro canto, la continua disputa sull'autenticità della Sindone solleva questioni importanti sulla fede, la scienza e la storia. Se la Sindone è davvero un'opera d'arte medievale o un esperimento di

Leonardo da Vinci, le sue implicazioni per la storia dell'arte e della religione sono immense.

Conclusione

Il mistero della Sindone di Torino continua a sfidare la comprensione e a ispirare nuove ricerche. Questo libro esplorerà le diverse teorie e prove riguardanti la sua origine, con un focus particolare sulla possibilità che Leonardo da Vinci possa aver creato questo straordinario oggetto. Attraverso un'analisi multidisciplinare, cercheremo di avvicinarci alla verità dietro uno dei più grandi enigmi della storia.

1.3 Ipotesi e Teorie sulla sua Origine

La Sindone di Torino ha dato origine a numerose ipotesi e teorie che cercano di spiegare la sua origine e la sua natura. Queste teorie spaziano dall'ambito

scientifico a quello artistico e spirituale, ciascuna offrendo una prospettiva unica su questo straordinario artefatto.

Ipotesi di Origine Medievale

Una delle ipotesi più accettate dagli scienziati è che la Sindone sia un'opera medievale. La datazione al radiocarbonio effettuata nel 1988, che colloca la Sindone tra il 1260 e il 1390, supporta questa teoria. Secondo questa ipotesi, la Sindone sarebbe stata creata come un reliquiario per attirare pellegrini durante il periodo medievale, un'epoca in cui le reliquie sacre erano molto ricercate.

Ipotesi di Creazione Artistica

Alcuni studiosi ritengono che la Sindone possa essere il risultato di una tecnica artistica avanzata. Questa teoria suggerisce che un artista medievale, utilizzando pigmenti e tecniche pittoriche avanzate,

abbia creato l'immagine dell'uomo crocifisso. Alcuni sostengono che l'artista potrebbe aver utilizzato un metodo simile alla tempera o agli acquerelli per ottenere l'effetto sbiadito dell'immagine.

Teoria della Fotografia Primordiale

La teoria più intrigante, e quella su cui questo libro si concentra maggiormente, è che la Sindone sia stata creata utilizzando una forma primitiva di fotografia. Secondo questa ipotesi, Leonardo da Vinci, con la sua profonda conoscenza dell'ottica e della chimica, avrebbe potuto utilizzare una camera oscura e materiali fotosensibili per creare l'immagine. Questa teoria è supportata dalla precisione anatomica dell'immagine e dalla possibilità che Leonardo avesse accesso alle conoscenze necessarie per sperimentare con tecniche fotografiche rudimentali.

Ipotesi di Origine Sovrannaturale

Per molti credenti, la Sindone è una reliquia autentica che testimonia la resurrezione di Cristo. Questa ipotesi si basa sulla fede e sulla tradizione religiosa, suggerendo che l'immagine sia stata impressa miracolosamente sul lenzuolo. Numerosi rapporti di miracoli e guarigioni attribuiti alla Sindone rafforzano questa convinzione tra i fedeli.

Teoria delle Radiazioni

Un'altra teoria scientifica suggerisce che l'immagine sulla Sindone sia stata creata da un'esplosione di radiazioni emanate dal corpo di Cristo al momento della resurrezione. Questa teoria cerca di spiegare la natura inspiegabile dell'immagine e la sua formazione su un tessuto di lino. Tuttavia, manca di prove concrete e rimane una speculazione.

Conclusione

Le varie ipotesi e teorie sulla Sindone di Torino offrono un quadro complesso e affascinante delle sue possibili origini. Ogni teoria porta con sé implicazioni significative per la storia, la scienza e la fede. Nel corso di questo libro, esamineremo in dettaglio queste teorie, con particolare attenzione alla possibilità che Leonardo da Vinci possa essere il maestro dietro questo straordinario manufatto. La combinazione di analisi storiche, scientifiche e artistiche ci aiuterà a esplorare il mistero della Sindone e a cercare di avvicinarci alla verità dietro uno dei più grandi enigmi della storia.

Capitolo 2: Leonardo da Vinci - Il Genio Universale

2.1 Biografia di Leonardo da Vinci

Leonardo da Vinci, nato il 15 aprile 1452 a Vinci, un piccolo villaggio vicino a Firenze, è uno dei più grandi geni che il mondo abbia mai conosciuto. Pittore, scultore, architetto, ingegnere, scienziato, musicista e inventore, Leonardo incarnava l'ideale dell'uomo rinascimentale, eccellendo in numerose discipline e spingendo continuamente i confini della conoscenza umana.

Leonardo fu il figlio illegittimo di Ser Piero, un notaio fiorentino, e di Caterina, una contadina. Nonostante le sue umili origini, mostrò presto un talento straordinario per

le arti e le scienze. All'età di 14 anni, entrò come apprendista nella bottega del celebre artista Andrea del Verrocchio a Firenze, dove ricevette una formazione completa nelle arti e nelle scienze.

Durante il suo apprendistato, Leonardo sviluppò un'eccezionale abilità nel disegno, nella pittura e nella scultura. Il suo talento fu riconosciuto rapidamente, e iniziò a ricevere commissioni indipendenti. Nel 1482, si trasferì a Milano al servizio del duca Ludovico Sforza, dove trascorse quasi vent'anni. Fu in questo periodo che creò alcune delle sue opere più celebri, come "L'Ultima Cena" e il monumentale, ma incompiuto, progetto del "Cavallo di Leonardo".

Il ritorno a Firenze nel 1500 segnò un altro periodo prolifico per Leonardo, durante il quale dipinse "La Gioconda" e continuò i suoi studi scientifici. Nonostante la sua attività artistica, Leonardo non smise mai di esplorare nuove idee e tecnologie.

Trasferitosi nuovamente a Milano e poi a Roma, continuò a lavorare su progetti di ingegneria, anatomia e altre discipline scientifiche.

Negli ultimi anni della sua vita, Leonardo si trasferì in Francia su invito del re Francesco I, che lo nominò "Premier peintre et ingénieur et architecte du Roi". Morì il 2 maggio 1519 a Amboise, lasciando un'eredità di innovazione e creatività senza pari.

2.2 Le Opere e le Invenzioni di Leonardo

Le Opere Pittoriche

Leonardo da Vinci è universalmente riconosciuto per la sua maestria nella pittura. Tra le sue opere più celebri figurano:

- **La Gioconda (Mona Lisa)**: Probabilmente il dipinto più famoso al mondo, la Gioconda è celebre per il suo enigmatico sorriso e la sua straordinaria tecnica sfumata, che conferisce alla figura una qualità quasi eterea.
- **L'Ultima Cena**: Questo affresco, situato nel refettorio del convento di Santa Maria delle Grazie a Milano, rappresenta uno dei momenti più intensi del Nuovo Testamento. La composizione innovativa e la profondità emotiva lo rendono una delle opere più studiate e ammirate della storia dell'arte.
- **La Vergine delle Rocce**: Dipinta in due versioni, questa opera mostra la straordinaria capacità di Leonardo di combinare natura e spiritualità in una composizione armoniosa.

Le Invenzioni e i Progetti Scientifici

Leonardo non era solo un artista, ma anche un instancabile innovatore e scienziato. I suoi quaderni sono pieni di disegni e schizzi di macchine futuristiche, molti dei quali furono progettati ma mai costruiti:

- **Macchine Volanti**: Leonardo fu affascinato dal volo e progettò numerosi congegni ispirati al volo degli uccelli. Tra questi, l'ornitottero e il paracadute sono i più noti.
- **Macchine da Guerra**: Durante il suo periodo al servizio degli Sforza, Leonardo progettò vari tipi di armi e macchine belliche, tra cui il carro armato e la balestra gigante.
- **Progetti Idraulici**: Leonardo concepì diversi progetti per il controllo delle acque, inclusi sistemi di irrigazione, ponti e macchine per il sollevamento dell'acqua.
- **Studi Anatomici**: La sua esplorazione del corpo umano attraverso dissezioni e disegni dettagliati contribuì enormemente alla

comprensione dell'anatomia e della fisiologia.

2.3 Leonardo e la Scienza dell'Ottica

Uno degli aspetti più affascinanti del lavoro di Leonardo da Vinci è la sua indagine sulla luce e sull'ottica. Leonardo comprese che la visione umana è influenzata dalla luce e studiò come questa interagisce con gli oggetti e gli ambienti. La sua analisi dettagliata dell'ottica lo portò a scoprire molte delle leggi che governano la riflessione, la rifrazione e la diffrazione della luce.

Leonardo fu uno dei primi a riconoscere che la luce si comporta come un'onda e analizzò come l'occhio umano percepisce il colore e la forma. I suoi studi sull'ottica non erano solo teorici ma anche pratici, come dimostrano i suoi esperimenti con la camera oscura. Questo dispositivo, che proietta un'immagine esterna su una superficie interna attraverso un piccolo

foro, fornì a Leonardo una comprensione diretta di come le immagini possono essere catturate e proiettate.

Camera Oscura e Tecniche Artistiche

L'interesse di Leonardo per la camera oscura potrebbe aver influito sulle sue tecniche pittoriche. Egli utilizzava la camera oscura per studiare la composizione e la prospettiva, aiutandolo a creare dipinti con una profondità e una realismo straordinari. Questa conoscenza avanzata dell'ottica potrebbe averlo spinto a sperimentare con tecniche che andavano oltre la pittura tradizionale.

La Sindone di Torino e la Camera Oscura

La teoria che Leonardo da Vinci possa aver utilizzato la camera oscura per creare l'immagine sulla Sindone di Torino è intrigante. Alcuni studiosi suggeriscono che Leonardo avrebbe potuto usare una

combinazione di camera oscura e materiali fotosensibili per trasferire l'immagine di un corpo reale sul lino. Questo processo primitivo di fotografia, sebbene ipotetico, sarebbe stato tecnicamente possibile per qualcuno con la vasta conoscenza di Leonardo dell'ottica e della chimica.

2.4 Leonardo e l'Anatomia Umana

Leonardo da Vinci dedicò gran parte della sua vita allo studio del corpo umano, eseguendo dissezioni su cadaveri per capire la struttura e il funzionamento dell'anatomia. I suoi disegni anatomici sono tra i più dettagliati e accurati mai realizzati, e rivelano un'attenzione meticolosa ai dettagli e una profonda comprensione della fisiologia umana.

I Disegni Anatomici

I suoi quaderni contengono centinaia di disegni di organi, muscoli, ossa e sistemi corporei. Questi studi non solo hanno contribuito alla medicina moderna, ma hanno anche influenzato il modo in cui Leonardo rappresentava il corpo umano nelle sue opere d'arte. La sua capacità di catturare l'essenza della forma umana con una precisione straordinaria è evidente in capolavori come "L'Uomo Vitruviano", che rappresenta le proporzioni ideali del corpo umano.

L'Influenza sull'Arte

La conoscenza approfondita dell'anatomia permise a Leonardo di rappresentare il corpo umano con una naturalezza e una precisione senza precedenti. Questa abilità è particolarmente evidente nelle sue figure, che mostrano un livello di dettaglio e realismo straordinario. Leonardo applicò queste conoscenze non solo nelle sue opere pittoriche ma anche nei suoi progetti di scultura e nelle sue invenzioni.

2.5 Leonardo e la Sua Epoca

Il contesto storico in cui Leonardo da Vinci visse e lavorò fu un periodo di enormi cambiamenti culturali, sociali e politici. Il Rinascimento fu un'epoca di rinascita intellettuale e artistica, caratterizzata da un rinnovato interesse per l'antichità classica e un fervente spirito di scoperta.

Il Rinascimento Italiano

Il Rinascimento iniziò in Italia nel XIV secolo e si diffuse in tutta Europa nei secoli successivi. Fu un periodo di straordinaria creatività e innovazione in cui artisti, scienziati, filosofi e scrittori cercarono di riscoprire e superare le conoscenze del mondo antico. Firenze, la città in cui Leonardo trascorse i suoi primi anni, era il cuore pulsante di questa rinascita culturale.

Mecenatismo e Cultura

Durante il Rinascimento, il mecenatismo giocò un ruolo fondamentale nella promozione delle arti e delle scienze. Famiglie nobili e ricche, come i Medici a Firenze e gli Sforza a Milano, finanziavano artisti e scienziati, permettendo loro di dedicarsi alle loro opere. Leonardo fu uno dei principali beneficiari di questo sistema, lavorando per mecenati influenti che gli permisero di realizzare molte delle sue creazioni più significative.

Le Innovazioni Tecnologiche e Scientifiche

Il Rinascimento fu anche un periodo di grandi innovazioni tecnologiche e scientifiche. La diffusione della stampa a caratteri mobili, inventata da Johannes Gutenberg nel 1450, rivoluzionò la comunicazione e permise la diffusione rapida delle idee. Le esplorazioni geografiche ampliarono le conoscenze del mondo, mentre nuove scoperte in

astronomia, fisica, anatomia e ingegneria aprirono nuove frontiere del sapere.

Leonardo da Vinci non fu solo un prodotto del suo tempo, ma anche uno dei suoi principali artefici. Il suo approccio multidisciplinare e il suo desiderio incessante di comprendere il mondo naturale lo resero un pioniere in molti campi, gettando le basi per future scoperte e innovazioni.

Conclusione

Leonardo da Vinci fu molto più di un semplice artista; fu un genio universale il cui lavoro ha attraversato e spesso superato i confini delle singole discipline. La sua vita e le sue opere rappresentano una testimonianza straordinaria delle capacità umane e dell'incredibile potenziale della curiosità e della creatività.

Comprendere il contesto in cui visse e le sue numerose realizzazioni è fondamentale per apprezzare appieno la portata del suo genio e la possibilità che abbia creato la Sindone di Torino. Questo capitolo ha esplorato la biografia di Leonardo, le sue opere, le sue invenzioni e il contesto storico del Rinascimento, gettando le basi per approfondire ulteriormente la teoria che lo collega alla Sindone.

Capitolo 3: La Teoria di Leonardo da Vinci e la Sindone

3.1 Le Prove Circostanziali

L'ipotesi che la Sindone di Torino possa essere un'opera di Leonardo da Vinci è affascinante e provocatoria. Sebbene non vi siano prove concrete che confermino questa teoria, esistono numerosi indizi circostanziali che suggeriscono una

possibile connessione tra il genio del Rinascimento e questa enigmatica reliquia.

Sincronismo Temporale

Leonardo da Vinci visse nel periodo in cui la Sindone apparve per la prima volta in Francia. La Sindone venne esposta a Lirey nel 1353 e successivamente trasferita a Torino nel 1578, durante la vita di Leonardo (1452-1519). Questo sincronismo temporale rende possibile, se non probabile, che Leonardo fosse a conoscenza della Sindone e delle controversie che la circondavano.

Competenza Tecnica

Leonardo possedeva una straordinaria conoscenza dell'anatomia, dell'ottica e delle tecniche artistiche, tutte competenze necessarie per creare un'immagine come quella della Sindone. I suoi studi dettagliati del corpo umano e la sua capacità di

rappresentare figure anatomiche con precisione millimetrica sono evidenti nei suoi disegni e dipinti.

Interesse per l'Ottica

Leonardo studiò la luce e le tecniche di proiezione ottica, e sperimentò con la camera oscura, un dispositivo che proietta immagini esterne su una superficie interna. Questa tecnologia primitiva potrebbe essere stata utilizzata da Leonardo per creare l'immagine sulla Sindone, sfruttando materiali fotosensibili per "stampare" l'immagine sul lino.

Innovazioni Artistiche

Leonardo era noto per le sue innovazioni artistiche e tecniche. Sperimentava continuamente con nuovi metodi e materiali, cercando di superare i limiti delle tecniche tradizionali. La Sindone, con la sua immagine straordinariamente dettagliata e

unica, potrebbe essere vista come uno dei suoi esperimenti più audaci e riusciti.

3.2 Analisi dei Metodi di Leonardo

L'Anatomia Perfetta

L'immagine sulla Sindone mostra una comprensione anatomica sorprendente, che riflette le conoscenze avanzate di Leonardo. I segni della crocifissione, la postura del corpo, e i dettagli delle ferite corrispondono alle sue osservazioni anatomiche. Leonardo eseguì dissezioni dettagliate e studiò l'anatomia con una precisione che era rara per l'epoca. Questa competenza gli avrebbe permesso di creare un'immagine incredibilmente realistica.

Tecniche Ottiche e Chimiche

Leonardo era profondamente interessato all'ottica e alla chimica. La teoria della "fotografia primitiva" suggerisce che Leonardo potrebbe aver usato una camera oscura insieme a sostanze fotosensibili per imprimere l'immagine di un corpo sulla tela di lino. I suoi quaderni contengono schizzi e appunti su esperimenti con la luce e i materiali chimici, indicando che aveva la conoscenza necessaria per condurre tali esperimenti.

Metodi di Proiezione

L'uso della camera oscura avrebbe permesso a Leonardo di proiettare un'immagine tridimensionale su una superficie piana. Questo metodo potrebbe spiegare la straordinaria precisione e la tridimensionalità dell'immagine sulla Sindone. Inoltre, Leonardo potrebbe aver utilizzato pigmenti fotosensibili, come il nitrato d'argento, per creare un'immagine stabile e duratura.

3.3 La Creazione della Sindone: Un Esperimento Artistico?

Motivazioni di Leonardo

Se Leonardo fosse stato coinvolto nella creazione della Sindone, quali sarebbero state le sue motivazioni? Leonardo era noto per la sua curiosità insaziabile e il desiderio di esplorare nuovi orizzonti artistici e scientifici. La creazione della Sindone potrebbe essere stata un esperimento volto a combinare le sue conoscenze di anatomia, ottica e arte in un'unica opera straordinaria.

Componente Religiosa

Leonardo visse in un'epoca in cui la religione aveva un ruolo centrale nella vita quotidiana e nelle arti. Sebbene Leonardo avesse una visione critica e scientifica del mondo, era anche profondamente influenzato dalla cultura religiosa del suo tempo. La Sindone, come rappresentazione

visiva della Passione di Cristo, avrebbe avuto un enorme impatto emotivo e spirituale. Leonardo potrebbe aver voluto creare un'opera che non solo sfidasse la comprensione scientifica ma anche che evocasse una forte risposta religiosa.

Un Lavoro su Commissione?

Un'altra possibilità è che Leonardo abbia creato la Sindone su commissione. Durante la sua carriera, lavorò per numerosi mecenati potenti, inclusi i Medici e gli Sforza. La creazione di una reliquia così straordinaria avrebbe potuto essere commissionata da un mecenate desideroso di possedere un oggetto di devozione unico e impressionante.

3.4 Le Reazioni alla Teoria

Accettazione e Scetticismo

La teoria che la Sindone sia opera di Leonardo da Vinci ha suscitato reazioni miste nel mondo accademico e tra i fedeli. Alcuni studiosi accolgono l'ipotesi come una spiegazione plausibile che combina le straordinarie capacità di Leonardo con la tecnologia e le conoscenze del Rinascimento. Altri, tuttavia, rimangono scettici, sottolineando la mancanza di prove concrete e il profondo significato religioso attribuito alla Sindone.

Implicazioni Culturali e Religiose

Se la Sindone fosse davvero un'opera di Leonardo, le implicazioni sarebbero enormi sia dal punto di vista culturale che religioso. Dal punto di vista artistico, confermerebbe Leonardo come il genio più innovativo della sua epoca, capace di tecniche che anticiparono di secoli la fotografia. Dal punto di vista religioso, la Sindone perderebbe il suo status di reliquia sacra per molti fedeli, diventando invece un capolavoro dell'arte rinascimentale.

La Scienza contro la Fede

La controversia sulla Sindone di Torino mette in evidenza la tensione tra scienza e fede. La possibilità che un'opera d'arte possa essere stata scambiata per una reliquia sacra solleva domande fondamentali sulla natura della fede e sulla veridicità delle reliquie religiose. La Sindone continua a essere un punto di conflitto tra coloro che cercano prove scientifiche e coloro che si affidano alla fede.

3.5 Conclusione: Un Enigma Senza Fine

La teoria che Leonardo da Vinci abbia creato la Sindone di Torino è un'ipotesi affascinante che combina storia dell'arte, scienza e religione in un unico, complesso enigma. Sebbene non vi siano prove definitive che confermino questa teoria, gli indizi circostanziali e le competenze di Leonardo rendono l'idea plausibile e degna di ulteriore esplorazione.

Indipendentemente dalla sua vera origine, la Sindone di Torino rimane uno degli artefatti più misteriosi e discussi della storia. La sua analisi continua a ispirare nuove ricerche e teorie, alimentando il dibattito tra scienziati, storici e fedeli. Questo capitolo ha esplorato la teoria di Leonardo da Vinci come possibile creatore della Sindone, esaminando le prove circostanziali, i metodi di Leonardo e le reazioni a questa affascinante ipotesi.

Concludendo, la Sindone di Torino, che sia un miracolo religioso o un capolavoro artistico, continua a essere un simbolo potente che trascende il tempo, evocando domande fondamentali sulla natura della fede, dell'arte e della scienza. La ricerca della verità dietro questo mistero secolare rimane un viaggio senza fine, arricchendo la nostra comprensione della storia e dell'ingegno umano.

Capitolo 4: La Camera Oscura e le Tecniche Fotografiche Primitive

4.1 La Camera Oscura: Storia e Funzionamento

La camera oscura è uno strumento ottico che ha giocato un ruolo cruciale nella storia dell'arte e della scienza. Essa consiste in una scatola o stanza buia con un piccolo foro su un lato. Quando la luce esterna entra attraverso il foro, un'immagine capovolta e invertita viene proiettata sulla superficie opposta.

Origini e Sviluppo

Le prime descrizioni della camera oscura risalgono all'antica Grecia e alla Cina, ma fu durante il Rinascimento che questo strumento divenne più conosciuto e utilizzato. Leonardo da Vinci fu uno dei primi a descrivere dettagliatamente il funzionamento della camera oscura nei suoi scritti, spiegando come l'immagine esterna venisse proiettata all'interno della camera.

Principi di Funzionamento

Il principio di base della camera oscura si basa sulla rettilineità della luce. Quando i raggi di luce passano attraverso un piccolo foro, essi si incrociano e proiettano un'immagine capovolta. Questo fenomeno è alla base della fotografia moderna e ha influenzato notevolmente l'arte e la scienza dell'epoca.

4.2 Leonardo da Vinci e la Camera Oscura

Gli Studi di Leonardo sull'Ottica

Leonardo da Vinci dedicò molto tempo allo studio dell'ottica, documentando le sue osservazioni e teorie nei suoi quaderni. Egli comprese come la luce si comporta e come le immagini possono essere catturate e proiettate. I suoi esperimenti con la camera oscura dimostrano una conoscenza avanzata dei principi ottici, che potrebbero averlo ispirato a esplorare ulteriori possibilità artistiche e scientifiche.

Applicazioni Artistiche

Leonardo utilizzò la camera oscura non solo per studiare la luce e l'immagine, ma anche come strumento ausiliario nella sua pratica artistica. Essa gli permise di analizzare la composizione e la prospettiva in modo più dettagliato, migliorando la precisione delle sue rappresentazioni

pittoriche. La camera oscura potrebbe aver giocato un ruolo fondamentale nella creazione di opere come "L'Ultima Cena" e "La Gioconda".

4.3 Materiali Fotosensibili nel Rinascimento

Le Conoscenze Chimiche di Leonardo

Oltre alle sue conoscenze ottiche, Leonardo aveva anche una solida comprensione della chimica. I suoi studi sui pigmenti, sui materiali e sulle reazioni chimiche sono documentati nei suoi quaderni. Questa combinazione di conoscenze potrebbe averlo spinto a sperimentare con materiali fotosensibili, anticipando di secoli l'invenzione della fotografia.

Esperimenti con il Nitrato d'Argento

Uno dei materiali fotosensibili che Leonardo potrebbe aver utilizzato è il nitrato d'argento. Questo composto chimico scurisce quando esposto alla luce, un principio fondamentale nella fotografia. Anche se non ci sono prove dirette che Leonardo abbia utilizzato il nitrato d'argento, i suoi scritti mostrano che era a conoscenza di reazioni chimiche simili.

4.4 La Teoria della Fotografia Primordiale di Leonardo

La Proiezione dell'Immagine sulla Sindone

La teoria che Leonardo da Vinci abbia utilizzato una forma primitiva di fotografia per creare l'immagine sulla Sindone si basa sull'idea che egli avrebbe potuto proiettare l'immagine di un corpo attraverso una camera oscura su un telo trattato con materiali fotosensibili. Questo processo avrebbe "stampato" l'immagine sul tessuto,

creando l'effetto enigmatico che vediamo oggi.

Passaggi del Processo

1. **Preparazione del Telo**: Leonardo avrebbe trattato un telo di lino con un composto fotosensibile, come il nitrato d'argento.
2. **Posizionamento del Corpo**: Avrebbe posizionato un corpo reale (forse una scultura o un modello anatomico) di fronte alla camera oscura.
3. **Proiezione dell'Immagine**: Utilizzando la camera oscura, avrebbe proiettato l'immagine del corpo sul telo fotosensibile.
4. **Esposizione alla Luce**: L'immagine proiettata sarebbe stata impressa sul telo grazie all'esposizione alla luce, creando un'immagine negativa che appare come una figura tridimensionale.

Vantaggi e Limitazioni

Il vantaggio di questo metodo è che spiega la straordinaria precisione anatomica e la tridimensionalità dell'immagine sulla Sindone. Tuttavia, ci sono anche limitazioni, come la necessità di una comprensione avanzata della chimica e dell'ottica, che solo un genio come Leonardo avrebbe potuto possedere all'epoca.

4.5 Le Prove a Supporto della Teoria

Analisi Chimiche

Le analisi chimiche della Sindone hanno rivelato tracce di materiali che potrebbero essere compatibili con l'uso di composti fotosensibili. Questi risultati, sebbene non conclusivi, supportano l'idea che la creazione dell'immagine possa aver coinvolto processi chimici avanzati.

Evidenze Ottiche

Le caratteristiche ottiche dell'immagine sulla Sindone, come la sua tridimensionalità e la precisione dei dettagli anatomici, sono coerenti con ciò che ci si aspetterebbe da un'immagine proiettata attraverso una camera oscura. Questi indizi ottici rafforzano la teoria della fotografia primordiale.

Conoscenze di Leonardo

La vasta conoscenza di Leonardo in vari campi scientifici e artistici rende plausibile che egli potesse aver concepito e realizzato un simile esperimento. I suoi quaderni contengono numerosi riferimenti a esperimenti con la luce, le ombre e i materiali chimici, suggerendo che avrebbe potuto avere le capacità tecniche necessarie.

4.6 Critiche e Controversie

Scetticismo Accademico

Nonostante le prove circostanziali, molti studiosi rimangono scettici sulla teoria che Leonardo abbia creato la Sindone usando tecniche fotografiche primitive. La mancanza di prove dirette e la complessità del processo sono i principali punti di critica.

Implicazioni Storiche e Religiose

L'idea che la Sindone sia un'opera d'arte rinascimentale piuttosto che una reliquia sacra ha profonde implicazioni storiche e religiose. Per molti credenti, la Sindone rappresenta una testimonianza diretta della Passione di Cristo. Ridurla a un esperimento artistico potrebbe essere visto come una minaccia alla fede e alla tradizione.

Necessità di Ulteriori Ricerche

La teoria della fotografia primordiale di Leonardo richiede ulteriori ricerche e analisi

per essere confermata o smentita. Studi interdisciplinari che combinino storia dell'arte, chimica, fisica e teologia potrebbero fornire nuove intuizioni e prove più definitive.

4.7 Conclusione

La teoria che Leonardo da Vinci abbia utilizzato una forma primitiva di fotografia per creare l'immagine sulla Sindone di Torino è una delle ipotesi più affascinanti e controverse nella ricerca su questo enigmatico artefatto. Sebbene manchino prove concrete, gli indizi circostanziali e le conoscenze tecniche di Leonardo rendono questa ipotesi plausibile e meritevole di ulteriore esplorazione.

La Sindone di Torino rimane un mistero avvolto nel tempo, una reliquia che continua a sfidare la nostra comprensione e a ispirare nuove ricerche. Che sia un miracolo religioso, un capolavoro artistico o un ingegnoso esperimento scientifico, la

Sindone continua a evocare domande fondamentali sulla natura della fede, dell'arte e della scienza.

Questo capitolo ha esplorato la possibilità che Leonardo abbia creato la Sindone utilizzando tecniche fotografiche primitive, esaminando le prove a supporto e le critiche a questa teoria. La ricerca continua e ogni nuova scoperta ci avvicina un po' di più a svelare il mistero della Sindone di Torino.

Capitolo 5: Analisi Storica e Scientifica della Sindone

5.1 La Storia Documentata della Sindone

Origini e Primi Riferimenti

La Sindone di Torino, anche nota come Sacra Sindone, è un lenzuolo di lino lungo circa 4,4 metri e largo 1,1 metri che porta l'immagine di un uomo che sembra essere stato crocifisso. Le prime documentazioni storiche della Sindone risalgono al XIV secolo, quando apparve per la prima volta a Lirey, in Francia, nelle mani di Geoffroy de Charny, un cavaliere francese. Non ci sono registrazioni conclusive su come la Sindone arrivò a lui o sulla sua storia precedente.

Trasferimenti e Prove Documentali

Dopo la sua comparsa a Lirey, la Sindone fu trasferita a Chambéry, in Francia, dove fu custodita dai duchi di Savoia. Nel 1578, fu portata a Torino, dove risiede ancora oggi. Durante il suo viaggio, la Sindone subì vari danni, inclusi bruciature e macchie d'acqua, ma rimase intatta nella sua struttura generale. Documenti storici, lettere e testimonianze scritte nel corso dei secoli forniscono una traccia continua della Sindone dalla sua apparizione nel XIV secolo fino ai giorni nostri.

5.2 Le Analisi Scientifiche della Sindone

Esami Fotografici e Scansioni

Il primo esame fotografico della Sindone fu eseguito da Secondo Pia nel 1898. Le sue fotografie rivelarono che l'immagine sulla Sindone è un negativo fotografico, una scoperta sorprendente che ha alimentato molte teorie sulla sua origine. Scansioni successive e tecniche di imaging più

avanzate, come la fotografia a infrarossi e ultravioletto, hanno permesso di analizzare i dettagli dell'immagine con maggiore precisione.

Datazione al Carbonio-14

Nel 1988, campioni di lino della Sindone furono sottoposti a datazione al radiocarbonio presso tre laboratori indipendenti. I risultati indicarono che il tessuto risale al periodo compreso tra il 1260 e il 1390 d.C., collocando la sua creazione nel Medioevo. Tuttavia, questi risultati sono stati contestati da alcuni studiosi che sostengono che i campioni analizzati potrebbero essere stati contaminati da materiali successivi o che i risultati siano stati influenzati da fattori ambientali.

Analisi Chimiche e Biologiche

Oltre alla datazione al carbonio-14, la Sindone è stata sottoposta a numerose altre analisi scientifiche. Studi chimici hanno identificato tracce di pigmenti e sostanze organiche, mentre analisi biologiche hanno rilevato la presenza di pollini e particelle microscopiche compatibili con un'origine mediorientale. Queste analisi offrono supporto sia alla teoria che la Sindone sia un artefatto medievale, sia all'ipotesi che possa avere un'origine più antica.

5.3 Il Mistero dell'Immagine

Caratteristiche Uniche dell'Immagine

L'immagine sulla Sindone è unica per vari motivi. Non è dipinta né stampata nel modo tradizionale, e la sua tridimensionalità è evidente quando viene analizzata con tecniche di rilievo. L'immagine sembra essere formata da una variazione di colore superficiale nelle fibre

del lino, piuttosto che da pigmenti applicati in profondità.

Teorie sulla Formazione dell'Immagine

Esistono diverse teorie su come l'immagine sulla Sindone sia stata creata:

1. **Teoria della Vaporizzazione**: Questa teoria suggerisce che l'immagine sia il risultato di una reazione chimica tra il corpo in decomposizione e il lino trattato con aloes e mirra, producendo un'immagine negativa.

2. **Teoria della Radiazione**: Alcuni ricercatori ipotizzano che un'emissione di radiazioni potrebbe aver impresso l'immagine sul lino, forse a causa di un evento sovrannaturale o di un fenomeno fisico sconosciuto.

3. **Teoria della Fotografia Primitiva**: Come discusso nei capitoli precedenti, questa teoria propone che Leonardo da Vinci, o un altro individuo con conoscenze avanzate, abbia utilizzato tecniche di proiezione e materiali fotosensibili per creare l'immagine.

5.4 Critiche e Controversie

Scetticismo sulla Datazione

La datazione al radiocarbonio del 1988 è stata ampiamente accettata da molti scienziati, ma ha anche ricevuto critiche significative. Alcuni sostengono che i campioni prelevati potrebbero non essere rappresentativi dell'intera Sindone o che possano essere stati contaminati da materiale aggiunto durante i secoli. Inoltre, il fuoco del 1532 a Chambéry potrebbe aver alterato la composizione chimica del lino, influenzando i risultati della datazione.

Dispute sulle Analisi Chimiche

Le analisi chimiche e biologiche della Sindone hanno prodotto risultati contrastanti. Mentre alcuni studi indicano la presenza di materiali medievali, altri suggeriscono un'origine più antica basata su tracce di polline e altre sostanze. Queste discrepanze hanno alimentato il dibattito sull'autenticità e l'origine della Sindone.

Interpretazioni Teologiche e Scientifiche

La Sindone di Torino non è solo un oggetto di interesse scientifico, ma anche di grande significato religioso. Molti fedeli vedono nella Sindone una testimonianza tangibile della Passione di Cristo, mentre altri la considerano un artefatto medievale. Le divergenze tra le interpretazioni teologiche e scientifiche contribuiscono alla complessità del dibattito sulla sua autenticità.

5.5 Le Ricerche Future

Nuove Tecnologie

Le tecnologie moderne, come la spettroscopia avanzata, la tomografia computerizzata e altre tecniche di imaging, potrebbero offrire nuovi modi per analizzare la Sindone senza danneggiarla. Queste tecnologie potrebbero rivelare informazioni nascoste e fornire dati più precisi sulla composizione e l'età del tessuto.

Collaborazione Interdisciplinare

Un approccio interdisciplinare che coinvolga storici, scienziati, teologi e artisti potrebbe essere la chiave per svelare ulteriori misteri sulla Sindone. La collaborazione tra diverse discipline può fornire una comprensione più completa e bilanciata dell'artefatto, tenendo conto di tutte le possibili implicazioni storiche, scientifiche e religiose.

Ricerca Continua

La Sindone di Torino continuerà a essere oggetto di studio e dibattito. Ogni nuova scoperta contribuisce a costruire un quadro più dettagliato della sua storia e della sua natura. La ricerca sulla Sindone non è solo una questione di risolvere un enigma storico, ma anche di esplorare le intersezioni tra fede, scienza e arte.

5.6 Conclusione

Il capitolo 5 ha esplorato l'analisi storica e scientifica della Sindone di Torino, evidenziando i risultati delle ricerche passate e le controversie che ne derivano. Sebbene molte domande rimangano senza risposta, la Sindone continua a essere un oggetto di straordinario interesse, stimolando nuove indagini e discussioni. Che si tratti di una reliquia sacra, di un capolavoro artistico o di un esperimento scientifico, la Sindone rimane un simbolo

potente che incarna la complessità della nostra ricerca di verità e significato.

Capitolo 6: Implicazioni Filosofiche, Religiose e Culturali della Sindone di Torino

6.1 La Sindone come Oggetto di Devozione e Controversia

Importanza Religiosa

La Sindone di Torino occupa un posto centrale nella fede cristiana, specialmente tra i cattolici, che la considerano un'icona della Passione di Cristo. Per molti credenti, la Sindone rappresenta un legame diretto con gli eventi della Crocifissione e della Risurrezione, fungendo da testimone tangibile della sofferenza e della vittoria di Cristo sulla morte.

Devozione Popolare

Ogni anno, migliaia di pellegrini visitano la Cattedrale di San Giovanni Battista a Torino per venerare la Sindone durante le esposizioni pubbliche. Per molti, è un momento di preghiera, riflessione e incontro personale con la fede. La Sindone ha un impatto emotivo profondo su coloro che la vedono come un simbolo della misericordia divina e della speranza cristiana.

6.2 Controversie sulla Autenticità e Interpretazione Teologica

Dibattito Accademico

Il dibattito sull'autenticità della Sindone continua a dividere gli studiosi e gli esperti. Mentre alcuni accettano la datazione al carbonio-14 che la colloca nel Medioevo, altri sostengono che ci sono prove insufficienti per escludere un'origine più antica o un possibile processo di contaminazione. La Sindone rimane un

enigma scientifico e storico che sfida le interpretazioni convenzionali.

Implicazioni Teologiche

Le implicazioni teologiche della Sindone sono profonde e variegate. Per molti credenti, rappresenta una prova della verità della Resurrezione di Cristo e del suo sacrificio redentore. Tuttavia, il suo status ambiguo e le controversie circostanti sollevano domande su come la fede e la scienza possano coesistere nel mondo moderno.

6.3 Riflessioni Filosofiche sulla Natura dell'Immagine

Natura dell'Immagine

L'immagine sulla Sindone solleva domande filosofiche sulla sua origine e natura. Sebbene sia stata interpretata come un

negativo fotografico, la sua formazione esatta rimane un mistero. La Sindone sfida le nostre concezioni di realtà, rappresentazione e verità, invitando a una riflessione più profonda sulla natura dell'immagine e della percezione umana.

Intersezione tra Scienza e Religione

La Sindone rappresenta un punto di incontro tra scienza e religione. Mentre gli studi scientifici cercano di spiegare la sua origine e composizione, la sua importanza religiosa e spirituale continua a essere un motivo di devozione e studio teologico. Questa intersezione offre un terreno fertile per il dialogo interdisciplinare e per esplorare le profondità della conoscenza umana.

6.4 Impatto Culturale e Artistico

Ispirazione Artistica

La Sindone ha ispirato artisti, scrittori e pensatori per secoli. Le sue rappresentazioni della figura umana e della sofferenza hanno influenzato l'arte cristiana e la cultura visiva occidentale. Opere d'arte, poesie e romanzi hanno catturato l'impatto emotivo e spirituale della Sindone, trasformandola in un simbolo iconico che continua a essere reinterpretato attraverso le epoche.

Patrimonio Culturale

Come patrimonio culturale mondiale, la Sindone rappresenta un legame tra passato e presente. La sua preservazione e studio sono essenziali per comprendere non solo la storia del cristianesimo, ma anche la storia della scienza e dell'arte. La Sindone è un testimone della creatività umana e della ricerca di significato attraverso le generazioni.

6.5 Conclusioni e Prospettive Future

La Sindone di Torino rimane un mistero avvolto nel tempo, un simbolo di fede, scienza e cultura che continua a suscitare curiosità e dibattito. Che sia un artefatto medievale, una reliquia sacra o un prodotto di ingegno umano, la Sindone continua a influenzare il modo in cui consideriamo la storia, la religione e l'arte.

Prospettive Future

Il futuro della ricerca sulla Sindone sarà determinato dalla collaborazione tra scienziati, storici, teologi e artisti. Nuove tecnologie e approcci interdisciplinari potrebbero portare a nuove scoperte e a una migliore comprensione della sua origine e significato. Indipendentemente dalla conclusione finale, la Sindone rimarrà una testimonianza della ricerca umana di verità e significato spirituale nel mondo moderno.

Capitolo 7: La Sindone di Torino nel Contesto Contemporaneo

7.1 L'Esposizione e l'Accoglienza Mondiale

Esposizioni Pubbliche

L'esposizione pubblica della Sindone di Torino è un evento di grande importanza per la città e per la Chiesa cattolica. Durante questi periodi, migliaia di visitatori provenienti da tutto il mondo convergono a Torino per venerare l'immagine e riflettere sulla sua significatività spirituale e storica.

Accoglienza dei Pellegrini

I pellegrini che visitano la Sindone spesso descrivono l'esperienza come profondamente emozionante e spirituale. Per molti, vedere e pregare di fronte alla Sindone è un momento di incontro personale con la fede e una connessione diretta con la Passione di Cristo.

7.2 Il Dibattito Scientifico e Storico

Ricerche e Nuove Scoperte

Le ricerche continue sulla Sindone continuano a portare nuove scoperte e interpretazioni. Le tecnologie avanzate, come la spettroscopia e le tecniche di imaging avanzate, hanno permesso di esplorare l'immagine con una precisione e un dettaglio senza precedenti. Tuttavia, il dibattito sull'autenticità e l'origine dell'immagine continua a essere oggetto di controversia tra gli studiosi.

Approfondimenti Storici

Gli storici continuano a esaminare documenti antichi e testimonianze storiche per comprendere meglio il percorso e la storia della Sindone. Questi approfondimenti contribuiscono a costruire un quadro più chiaro della sua provenienza e delle interpretazioni culturali e religiose nel corso dei secoli.

7.3 Implicazioni Sociali e Culturali

Riflessi Culturali

La Sindone di Torino ha influenzato la cultura e l'arte occidentali per secoli. Le sue rappresentazioni hanno ispirato opere letterarie, artistiche e teatrali che riflettono la sua importanza come simbolo di sofferenza e redenzione. Questi riflessi culturali continuano a essere reinterpretati

in diverse forme artistiche e culturali contemporanee.

Dialogo Interreligioso

La Sindone ha anche un impatto nel dialogo interreligioso, poiché stimola la riflessione su temi comuni di fede, sacrificio e speranza tra diverse tradizioni religiose. Il suo status controverso offre un terreno comune per il confronto e la comprensione reciproca tra le diverse fedi e culture.

7.4 La Sindone nell'Era Digitale

Internet e Media

Nell'era digitale, la Sindone di Torino ha acquisito una visibilità globale attraverso internet e i media digitali. Sono disponibili virtualmente visite virtuali, documentari e risorse educative che consentono a persone di tutto il mondo di esplorare e

comprendere la Sindone senza visitare fisicamente Torino.

Influenza sui Social Media

I social media hanno amplificato il dibattito e l'interesse intorno alla Sindone, consentendo a individui e gruppi di discutere, condividere e esplorare le diverse prospettive sull'oggetto. Questa visibilità ha contribuito a mantenere viva l'attenzione sulla Sindone e a stimolare ulteriori discussioni e ricerche.

7.5 Sfide e Prospettive Future

Sfide nella Conservazione

La conservazione della Sindone rimane una sfida tecnica e scientifica. Le condizioni ambientali e il rischio di danni fisici richiedono metodi avanzati e cautela nella gestione e esposizione dell'oggetto.

Nuove Frontiere della Ricerca

Il futuro della ricerca sulla Sindone si prospetta entusiasmante, con nuove tecnologie e approcci interdisciplinari che potrebbero rivelare ulteriori segreti sulla sua origine e natura. Le scoperte future potrebbero offrire una comprensione più profonda della Sindone e delle sue implicazioni culturali, religiose e storiche.

7.6 Conclusione

Il capitolo 7 ha esplorato il ruolo contemporaneo della Sindone di Torino come simbolo di fede, cultura e ricerca storica. Mentre il dibattito sull'autenticità e l'origine dell'immagine continua a dividere opinioni, la Sindone rimane un'opportunità unica per riflettere sulla complessità della fede umana, della storia e dell'interazione tra scienza e religione. Che sia un'opera d'arte medievale, una reliquia sacra o qualcosa di più, la Sindone di Torino continua a ispirare e intrigare, invitando le

generazioni future a continuare la ricerca della verità e del significato.

Conclusione

La Sindone di Torino rimane uno dei misteri più affascinanti e dibattuti della storia umana. Oggetto di devozione, scrutini scientifici e controversie accademiche, continua a sfidare le nostre concezioni di fede, storia e scienza. Questo libro ha esplorato le molteplici dimensioni della Sindone, dall'analisi storica e scientifica alla sua importanza culturale e religiosa.

Durante il percorso, abbiamo esaminato le origini documentate della Sindone nel XIV secolo e il suo viaggio attraverso i secoli fino alla sua attuale collocazione a Torino. Abbiamo esplorato le tecniche scientifiche utilizzate per studiare l'immagine impressa sul lino, inclusa la datazione al carbonio-14 e le moderne tecniche di imaging. Questi

studi hanno prodotto risultati contrastanti, alimentando il dibattito sull'autenticità e sulla possibile origine della Sindone.

Nel corso di questo libro, abbiamo anche considerato le implicazioni filosofiche, religiose e culturali della Sindone. Come simbolo di sofferenza, redenzione e speranza per i credenti cristiani, la Sindone ha ispirato opere d'arte, riflessioni teologiche profonde e dibattiti sul rapporto tra fede e ragione. Ha influenzato l'arte occidentale e il pensiero religioso, e continua a stimolare il dialogo interreligioso e il confronto culturale.

Nell'era digitale, la Sindone ha acquisito una nuova visibilità e accessibilità attraverso internet e i media digitali, rendendo possibile l'esplorazione e la discussione globale su questo enigma storico e spirituale.

Nonostante tutte le ricerche e gli studi condotti fino ad oggi, molte domande rimangono senza risposta definitiva riguardo alla Sindone di Torino. Il futuro della ricerca potrebbe portare nuove scoperte e approfondimenti che ci aiuteranno a comprendere meglio la sua natura e il suo significato.

In conclusione, la Sindone di Torino rimane un testimone silenzioso di una storia millenaria, un ponte tra passato e presente che invita alla riflessione sulla nostra comprensione della fede, della storia e della scienza. Che sia vista come un'opera d'arte geniale, una reliquia autentica o un artefatto medievale, la Sindone continua a esercitare un'influenza profonda sulle persone che la contemplano, stimolando la ricerca della verità e del significato nel mondo moderno.
scrivi appendice
ChatGPT

Appendice: Risorse e Approfondimenti

Questa appendice fornisce una lista di risorse utili per approfondire lo studio della Sindone di Torino, inclusi libri, documentari, siti web e altre fonti di informazione.

Libri Consigliati

1. **"The Shroud of Turin: A Case for Authenticity"** di Ian Wilson - Esplora le prove storiche e scientifiche a sostegno dell'autenticità della Sindone.

2. **"The Resurrection of the Shroud: New Scientific, Medical, and Archeological Evidence"** di Mark Antonacci - Presenta nuove ricerche scientifiche e mediche sulla Sindone.

3. **"The Mystery of the Shroud of Turin: New Scientific Evidence"** di John C. Iannone - Discute le scoperte scientifiche più recenti relative alla Sindone.

Documentari

1. **"The Silent Witness"** - Documentario che esplora la storia e la scienza della Sindone di Torino.

2. **"The Real Face of Jesus?"** - Documentario che analizza l'immagine sulla Sindone utilizzando tecniche di imaging avanzate.

Siti Web

1. **Sito Ufficiale della Sindone di Torino** - sindone.org - Offre

informazioni ufficiali sulla Sindone, eventi e notizie aggiornate.

2. **Shroud.com** - shroud.com - Raccoglie articoli, studi scientifici e risorse sulla Sindone.

Ricerche Scientifiche

1. **Centro Internazionale di Sindonologia di Torino** - sindone.org - Centro dedicato allo studio scientifico della Sindone.

2. **Istituto di Scienza e Teologia della Sindone** - istitutosindone.org - Approfondimenti scientifici e teologici sulla Sindone.

Eventi e Esposizioni

1. **Esposizione della Sindone di Torino** - Informazioni sulle date e le modalità di esposizione della Sindone presso la Cattedrale di San Giovanni Battista a Torino.

Queste risorse sono pensate per fornire un punto di partenza per ulteriori studi e approfondimenti sulla Sindone di Torino. Ogni fonte offre una prospettiva unica su questo enigma storico e spirituale, consentendo ai lettori di esplorare il dibattito accademico e le implicazioni culturali e religiose dell'oggetto.

Epilogo

La Sindone di Torino continua a essere un enigma avvolto nel mistero e nella devozione, una testimonianza silenziosa di eventi antichi che ha catturato l'immaginazione di milioni di persone in tutto il mondo. Questo libro ha cercato di esplorare le molteplici dimensioni di questo oggetto affascinante, dalle sue controversie scientifiche alla sua profonda importanza religiosa e culturale.

Durante il nostro viaggio attraverso la storia e la scienza della Sindone, abbiamo scoperto le sue origini documentate nel XIV secolo, il suo viaggio attraverso l'Europa fino alla sua attuale collocazione a Torino.

Abbiamo esaminato le prove scientifiche, compresa la famigerata datazione al carbonio-14 e le moderne tecniche di imaging, che hanno alimentato il dibattito sull'autenticità e sull'origine dell'immagine.

Oltre alle prove scientifiche, abbiamo esplorato le profonde implicazioni filosofiche, religiose e culturali della Sindone. Come simbolo di sofferenza e redenzione per i credenti cristiani, la Sindone ha ispirato generazioni di artisti, teologi e studiosi, offrendo uno specchio per la riflessione su temi universali come la fede, la morte e la speranza nella risurrezione.

Nell'era digitale, la Sindone è diventata accessibile a un pubblico globale attraverso internet e i media digitali, consentendo a persone di ogni cultura e fede di esplorare e dibattere la sua storia e il suo significato. Questa visibilità ha amplificato il dialogo interreligioso e interdisciplinare, portando

nuove prospettive e domande su questo antico enigma.

Nonostante le molte ricerche e studi condotti fino ad oggi, la Sindone di Torino rimane un mistero irrisolto. Il futuro della ricerca potrebbe portare nuove scoperte che offriranno una comprensione più chiara della sua natura e del suo significato. Qualunque sia la verità finale sull'origine della Sindone, rimane un oggetto di straordinario interesse che continua a suscitare meraviglia e riflessione nel cuore di chiunque la contempli.

In conclusione, la Sindone di Torino rappresenta non solo un'opportunità di esplorare la nostra storia e fede, ma anche di unire le persone attraverso la curiosità, la scoperta e il rispetto reciproco. Che sia vista come una reliquia autentica, un'opera d'arte medievale o qualcosa di più, la Sindone ci invita a considerare le profondità della nostra esistenza umana e spirituale, offrendoci un'occasione senza

tempo per cercare la verità e il significato nelle nostre vite.

www.ingramcontent.com/pod-product-compliance
Lightning Source LLC
Chambersburg PA
CBHW070114230526
45472CB00004B/1252